『篆書習法舉要』叢書

虢季子白盤

習法舉要

（修訂本）

林子序 著

上海書店出版社

目录

序

　　我与林子序先生的相识，完全是由书法大家徐圆圆先生一手促成的。因为我和子序都是她的好朋友，而她既交友标准严格又乐于成人之美，于是从圆圆先生的口中，我听说了文字学家林子序的大名，并且通过她绘声绘色的描述，我初步了解了子序的道德文章。相信林子序也是通过这样的方式了解我的。所以我与子序先生的见面相识，只是需要等待一个瓜熟蒂落的时机而已。

　　时机终于来了，一个月前，圆圆先生告诉我，林子序嘱她为自己的文字书法新著《〈虢季子白盘〉习法举要》作个序，而她却为他推荐了我，子序欣然允诺，并表达了与我"缘悭一面"的遗憾。于是，便有了几天后的会面。

　　这次会面没有一点勉强的成分，大概是因为彼此惺惺相惜已经有段时间的缘故吧。至少于我，是对子序先生的小学功夫早存钦佩之心的。说起"小学"所指，不要说现在的普通人群鲜有人知，即便在知识分子中间，不知道小学即是文字学的也是大有人在。比如某著名高校的一位英语教师，就把该校中文系的一本《中国小学史》翻译成了《关于中国小学校的历史》，这比把蒋介石翻译成"常恺申"更加糟糕。再举一例：某年高考，一位考生用甲骨文写了作文，把阅卷老师全部懵倒，不得不送大学文字中心鉴定，结果是文章中甲骨文只有一小部分，大部分是大小篆混杂，甚至还有不少"杜撰"。我之所以讲这两件事，是为了说明林子序先生致力于"小学"的意义和功德所在。这也是我钦佩子序先生的理由之一。

　　理由之二则是子序先生对古文字研究的只眼独具。感谢徐圆圆先生每每把"子序说篆"的公众号文章发我，使我有机会跟着子序先生一个字一个字地研读，且时有感悟，引发会心一笑。比如最近他在释"刺"字时写道：刺字由篆书隶变后的字形我们也应该有所了解，比如"剌"是"刺"字的异体。如此，那位女博士书法家断不会将"刺史"误识为"夹史"而贻笑大方。下面随意列几个碑文，均是"刺"字而非"夹"。……顾蔼吉《隶变》："（束）碑变从夹。《左传》'刺公子偃'，释文云：'刺，本又作剌。'"

　　我是文学专业出身，和语言（包括文字学）专业可说是一脉两支的"堂兄弟"，但两位"兄弟"的性格是不同的。一般地说，搞文学的富想象而欠缜密，搞语言的多严谨而稍古板。孰料在徐圆圆先生处发现作为文字学家的林子序居然还是一位不错的诗人。请看他的那首《戊戌平安夜》："蕉雨椰风又一年，海南正是养花天。涛声夜入平安梦，闻得茶香旧屋前。"不仅入律，且颇具神韵，完全臻于"专业级"的水平。这大概就是我钦佩子序先生的第三个理由吧。

　　我和子序先生的初次见面是在他福州路上的工作室，当时在座的有徐圆圆、何积石、徐兵等好友。真正的深聊是在我和他两人走在去午餐的路上。我们聊了当前社会各个领域存在的文字学常识的严重缺失，聊了繁简字的得失，聊了认字识字的途径与方法。不到一里的路程，"含金量"却是十足。

　　说到林子序先生的这本新书，一则因为时间仓促，未及细读；二则因为书中多涉专业，也是很难置喙的。所以只是写了一些与子序先生交往中的琐事和想法，聊以充数。如果这篇小文对大家研习本书有所裨益的话，则是幸甚。

辛丑小满后胡中行序于盆葵精舍

虢季子白盘铭文识读

隹（唯）十又二年正月初吉丁亥，虢季子

白乍（作）宝盘。不（丕）显子白，壮（壮）武于戎工（功），

经维四方。搏伐玁狁（猃狁），于洛之阳。折

首五百，执讯五十，是以先行。桓（桓）桓（桓）子白，献

聝于王。王孔加（嘉）子白义，王各（格）周庙宣

廝（榭）爰卿（飨）。王曰：『白父孔覥（昵）有光。』王赐（赐）

乘马，是用左（佐）王；赐（赐）用弓，彤矢其央；

赐（赐）用戉（钺），用政（征）蛮（蛮）方。子子孙孙，万年无疆（疆）。

虢季子白盘铭文意译

　　十二年正月初吉、丁亥日。虢季子白制作宝盘，用以彰显子白振威军旅、治理四方的辉煌业绩。子白征伐猃狁于洛水之阳，杀敌五百，俘获五十，一路威武前驱，献馘于周王。

　　周王大力嘉勉子白义勇，亲临周庙的宣榭宴飨子白。周王称赞"英雄伯父，为国家争了光"。周王赐赏子白车马，用以辅佐周王；赐与子白色彩鲜亮的朱漆弓矢及斧钺，用以平定周边方国的叛乱。祈愿子子孙孙，万年无疆。

虢季子白盘铭文注解

隹…………　即唯。语气助词，常用于句首，表某种语气。也往往用于年月日之前，无实际意义。

虢季………　姓氏。虢为周文王弟封国，在今陕西省宝鸡县。

子白………　人名。或说即虢宣公子白。

甹…………　此读为壮，亦作庄。

武…………　威武。

戎工………　即戎功，指军事活动。

经维………　犹经营、治理。

搏伐………　犹征伐、征讨。

厰狁………　即猃狁。我国古代北方的一个少数民族，匈奴的旧称。

洛…………　渭河支流北洛水。

阳…………　水北为阳。

执讯………　对俘获的敌人加以讯问。即"执其可言问所获之众"。

先行………　杨树达说："因子白有执讯之功，当归来献禽于王，故先行也。"一说先行为前驱。

赳赳………　即桓桓。威也。此言子白威武形貌。

聝…………　古人在征伐中割敌方左耳以计功。

孔…………　甚也。加犹嘉也。孔嘉，谓大力嘉奖。

各…………　格入，即进入。

周庙·········　成周大庙，周王常在此行献俘之礼。

宣廟·········　即宣榭。周王常在此宣扬武威，宴飨群臣。

爰···········　此作连词，表示承接关系。

卿···········　即飨，飨宴。

伯父·········　宣王称子白为"伯父"，乃因子白与宣王同宗，且
　　　　　　　辈份高于宣王。

覲···········　即晛，见日光也。方睿益谓乃"显"字的异文。

睗···········　即赐。

左···········　辅佐。

央···········　色彩鲜明。

戉···········　即钺，大斧。

緐方 ·········　即蛮方，泛指少数民族方国，《史记》即称匈奴为
　　　　　　　"北蛮"。

宝（寶）寶

　　《说文》："珍也。从宀，从玉，从贝，缶声。"义即珍宝。由宀、由玉、由贝会意家中有玉、贝等宝物，以缶为声符。缶亦表意，缶也是宝物。

　　或谓会意字。宀指房屋，玉、缶、贝均藏在屋中，会意"宝贵之物"。

甲骨文	商代	周早期	春秋	战国	小篆

　　《说文》："索持也。一曰：至也。从手，尃声。"义即以搜索的方式捕捉。另一种说法是"至"的意思。是一个从手、尃声的形声字。

　　金文作 、 。容庚《金文编》："'搏'从干，或从戈。"

周早期	周晚期	周晚期	春秋	战国	小篆

初

《说文》："始也。从刀，从衣。裁衣之始也。"义即开始。由刀、由衣会意。裁剪衣物为成衣之始。

亦有学者认为"衣"乃胎儿的衣胞，以刀剪割脐带会意新生命的开始。

甲骨文　　周早期　　周中期　　春秋　　战国　　小篆

乘

《说文》："覆也。从入、桀。"义即压覆。由入、由桀会意。甲文作，金文作。均像人登上树木之形。

李孝定《甲骨文字集释》："乘之本义为升为登，引申之为加其上。许训覆也，与加其上同意。"

甲骨文　　周中期　　周晚期　　春秋　　战国　　小篆

　　《说文》："并船也。像两舟省、总头形。"义即相并的两只船。下像两个舟字省并为一个的形状，上像两个船头用绳索总缆在一起的样子。

　　《说文》释义不确。于省吾《耒耜考》："方像耒之形制。""上短横像柄首横木，下长横即足所蹈履处，旁两短画或即饰文。古者秉耒而耕，起土曰方。""古者耦耕，故方有并意。"

| 甲骨文 | 商代 | 周晚期 | 春秋 | 战国 | 小篆 |

伐　伐

《说文》："击也。从人持戈。一曰：'败也。'"义即击杀。由"人"持握"戈"（兵器）会意。另一义说，是失败。

李孝定《甲骨文字集释》："（甲文）象戈刃加人颈，击之义也。非从人持戈。"

"伐"的本义是击刺、击杀，引申义为"征伐"。

| 甲骨文 | 商代 | 周早期 | 春秋 | 战国 | 小篆 |

父 与

《说文》："矩也，家长，承教者。从又举杖。"义即遵循规矩，为一家之长，是引导子女教育的人。由手举杖会意。

徐锴《系传通论》："又者，手也；丨，杖也。举而威之也。"言父于子具有权威。

郭沫若《甲骨文字研究》："父乃斧之初字。石器时代，男子持石斧（丨即石斧之象形）以事操作，故孳乳为父母之父。"

甲骨文	商代	周早期	春秋	战国	小篆

聝　馘

《说文》："军战断耳也。《春秋传》曰：'以为俘聝。'从耳，或声。馘或从首。"义即军队作战时割取（敌方的）耳朵（以计战功）。《春秋左传》说："（臣）以至于成为俘虏。"是从耳、或声的形声字。馘或是聝的另一种写法，从首。

《字林》："截耳则作耳旁，献首则作首旁。"

甲骨文	商代	周早期	周中期	战国	小篆

《说文》："明也。从火在人上，光明意也。"义即光明。由"火"在"人"之上会意光明的意思。

王筠《释例》："苂从廿火。廿，古疾字，速也。火速则光盛也。"

甲骨文	周早期	周晚期	春秋	战国	小篆

虢　虢

《说文》："虎所攫画明文也。从虎，乎声。"义即老虎爪子所攫所画的清楚的痕迹。

《段注》："受部曰：'乎，五指乎也。'"

乎，《说文》："五指乎也。从爪从又从一。一者，物也。"

《正字通》："一手持物一手取之也。"

虢，又国名。《广韵》："周封虢仲于西虢。"又姓。高诱《战国策》注："虢即古郭氏。"

虢　虢　虢　虢　虢

周中期　　周中期　　周晚期　　周晚期　　小篆

趄　　𨖫

《说文》："趄田，易居也。从走，亘声。"义即换田（而耕），换庐（而居）。是从走、亘声的形声字。

趄同爰。爰，换也。古有换田（休耕）制。换田则换庐，庐乃田中可寄居的棚舍。甲文作𠭯，金文作𨖫。

罗振玉《增订殷虚书契考释》："此（趄）当是盘桓之本字，后世作桓者，借字也。"

张舜徽《约注》："因引申为凡循复之称，故古代轮流休耕之制谓之趄田。"

甲骨文　　周早期　　周中期　　春秋　　战国　　小篆

亥 亥

　　《说文》："荄也。十月，微阳起，接盛阴。从二。二，古文上字……古文亥，为豕，与豕同。"义即草根。（亥）代表十月，此时微弱的阳气生成，连接着旺盛的阴气。从二，二是古文"上"字。

　　古文亥字即豕，与"豕"形体相同。吴其昌《金文名象疏证》："亥字原始之初谊为豕之象形。"

甲骨文　　商代　　周中期　　春秋　　战国　　小篆

疆（畕）畕

　　《说文》："界也。从畕；三，其界画也。疆，畕或从彊土。"义即疆界。从畕，三是田与田之间的界限。疆是畕的另一写法，从土、彊声。

　　王筠《释例》："田与田比，中必有界，以一象之。"徐灏《段注笺》："田相比则畕界生焉，故从二田。"

畕　畕　畺　畕　疆

周晚期　春秋　　战国　　小篆　　（或体）

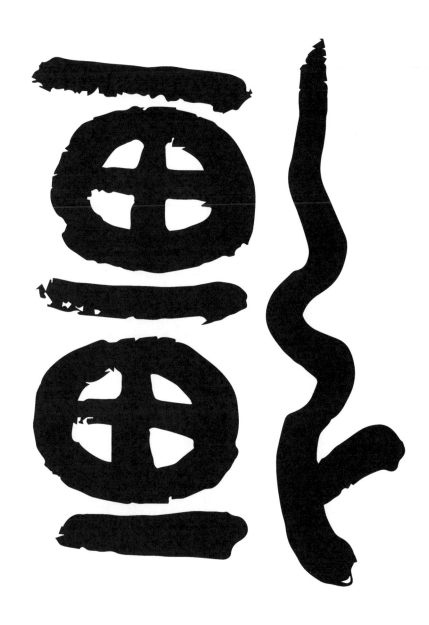

吉 吉

《说文》："善也。从士口。"义即美好吉祥。由士、由口会意。

"通古今、辨然否为士。""以才智用者谓之士。"即知书达理之人，古称为士。士人之口，多出吉言。徐灏《段注笺》："从士口，所以异于野人之言也。"

《广韵》："吉利也。"《诗·小雅》："二月初吉。"《周礼·天宫·大宰》："正月之吉。"

甲骨文　　商代　　周中期　　春秋　　战国　　小篆

《说文》："少偁也。从子，从稚省，稚亦声。"义即年少者的称呼。由子、由禾（稚省去隹）会意，稚也兼表声。

林义光《文源》："季与稚同音，当为穉之古文，幼禾也。从子、禾，古作季，引申为叔季之季。"季称少者，是相对老者而言。《段注》："叔季皆谓少者，而季又少于叔。"

甲骨文　　商代　　周中期　　春秋　　战国　　小篆

嘉　嘉

《说文》："美也。从壴，加声。"义即美好。是从壴、加声的形声字。

壴，小篆作壴。义为陈列鼓乐器。徐锴《系传》："豆，树鼓之象。中，其上羽葆也。"甲文形体宛然是"鼓"的象形。壴，乃鼓之初文。

由"鼓乐"之义引申为"美好""美善"。

| 甲骨文 | 商代 | 周晚期 | 春秋 | 战国 | 小篆 |

经（經）　經

　　《说文》："织也。从纟，坙声。"义即编织物的纵线。是从纟、坙声的形声字。编织物中，纵线叫"经"，横线叫"纬"。

　　《段注》："织之从丝谓之经。"王筠《句读》："从同纵。"其声符坙，金文作坙。

　　吴大澂《古籀补》："古文以为经字。"坙像织机上的织梭、丝缕之形。

　　林义光《文源》："坙即经之古文。织纵丝也。"

周早期　　周晚期　　　战国　　　战国　　　小篆

孔 乳

《说文》："通也。从乙，从子。乙，请子之候鸟也。乙至而得子，嘉美之也。"义即通透、通达。由乙、由子会意。乙，是祈生子女的候鸟。乙鸟到来，便可得到子女，使生活嘉美。

林义光《文源》："本义当为乳穴，引申为凡穴之称。〇（乙）象乳形、〇（子）就之，以明乳有孔也。"

周早期　周晚期　　春秋　　战国　　小篆

洛　淌

　　《说文》："水。出左冯翊怀德北夷界中，东南入渭。"义即水流的名字。洛水从左冯翊郡怀德县北面少数民族边界之中流出，向东南注入渭河。

　　洛，亦作雒。《释文》："雒音洛。又水名。"

　　雒，本是鸟名。《释名》："雅，雒也。"《汉书·地理志》注："汉火行忌水，故去洛水而加隹。"意即水名本为"洛水"，后因忌水而去掉洛字的水旁，而加隹（借用鸟隹的"雒"）。

甲骨文　　周早期　　周中期　　　战国　　　战国　　　小篆

蛮　

　　《说文》："南蛮，蛇种。从虫，繺声。"
义即南方的蛮族，与蛇虫习居的种族。蛮是
从虫、繺声的形声字。

　　因南方多蛇，故土著族名多从虫，如
闽、蛮。

　　徐灏《段注笺》："南方多蛇虫，故蛮闽
从虫。皆名其地而移以言人耳。"

周晚期　　　小篆

马（馬）

《说文》："怒也；武也。象马头髦尾四足之形。"义即马是昂首怒目、勇武的动物。其字形像马的头部、鬃毛、尾巴及四只脚的形状。

饶炯《部首订》："象其昂头怒目扬尾奋髦展行之形。"

李孝定《甲骨文字集释》："契文象头、髦、二足及尾之形。作二足者，侧视之也。"

甲骨文　　商代　　周中期　　春秋　　战国　　小篆

庙（廟）廟

　　《说文》："尊先祖皃也。从广，朝声。
庿，古文。"义即尊崇的先祖牌位（存放
之地）。是从广、朝声的形声字。庿是古
文庙字。

　　皃，即外貌，此指牌位。

　　《释名·释宫室》："庙，貌也。先祖形
貌所在也。"

　　《段注》："宗庙者，先祖之尊皃也。古
者庙以祀先祖……"

周中期　　周晚期　　战国　　战国　　小篆

《说文》："谷熟也。从禾，千声。《春秋传》曰：'大有年。'"义即谷物成熟。是从禾、千声的形声字。《春秋左传》说："谷物丰收大熟。"

叶玉森《说契》："疑从人戴禾。"甲文形体像是人将成熟的谷物收割捆扎后，头顶着回家。禾谷一年成熟一次，周代便把禾谷成熟一次称为一年。

甲骨文　　周早期　　周晚期　　春秋　　战国　　小篆

盘（盤）

盘，古代沐浴、盥洗用器。《正字通·皿部》："盘，浴器亦曰盘。"

《说文》："承槃也。从木，般声。鎜，古文从金，盤，籀文从皿。"义即盛放物件的盘子。从木，般声。

李孝定《甲骨文字集释》："槃之原始象形字作Ħ，以与古文舟作月者形近，故篆文误从舟耳。"

商承祚《〈说文〉中之古文考》："槃以木为之，则从木；以金为之，则从金；示其器，则从皿，其意一也。"

周晚期	春秋	春秋	战国	战国	小篆

卿　卿

《说文》："章也。六卿：天官冢宰、地官司徒、春官宗伯、夏官司马、秋官司寇、冬官司空。从卯、皀声。"

义即表彰真善、明辨事理的人称为"卿"。如《周礼》的六卿等，是从卯、皀声的形声字。

甲文形体像飨食之时宾主相向之状，即"飨"字。罗振玉《增订殷虚书契考释》："古公卿之卿、乡党之乡、飨食之飨，皆为一字。"

甲骨文	商代	周早期	春秋	战国	小篆

其　箕

　　董莲池《说文部首形义新证》："甲骨文写作⟁、⊠诸形，象簸箕。"

　　刘钊云："战国文字之前，从未发现过'丌'字。其实'丌'字也是个简省分化字。其所以出的母字就是'其'字。"

　　其，同箕。《说文》："簸也。从竹其，象形。下其，丌也。"义即簸箕的象形字，下面的丌是它的垫座。

　　其、箕，古今字也。徐灏《段注笺》："其从丌声，因为语词所专，故加竹为箕。"

甲骨文	周中期	周晚期	春秋	战国	小篆

　　《说文》:"兵也。从戈，从甲。"义即兵器。由戈、由甲会意。戈是进攻兵器，甲是防御的兵器。

　　罗振玉《增订殷虚书契考释》:"(甲文)从戈从十。十，古文甲字。"

甲骨文	商代	周晚期	春秋	战国	小篆

睗（赐）　睗

　　《说文》："目疾视也。从目，易声。"义即眼睛急速地看。是从目、易声的形声字。

　　王国维《观堂集林》："古文以为赐字，古锡、赐一字。"

　　容庚《金文编》："睗、赐、锡为一字。"《虢季子白盘》："王睗（赐）乘马，是用左（佐）王。"

| 周早期 | 周中期 | 周晚期 | 春秋 | 战国 | 小篆 |

孙（孫）𤳳

　　《说文》："子之子曰孙。从子，从系。系，续也。"义即儿子的儿子叫孙子。由子、由系会意。系，连续的意思。

　　徐中舒《甲骨文字典》："古代于先祖之祭坛上，必高悬若干绳结以纪其世系，甲骨文孙字从𢆶，𢆶像绳形，盖父子相继为世，子之世系于父下，孙之世系于子下，此乃古代结绳遗俗之反映。"

甲骨文	商代	周早期	春秋	战国	小篆

首

《说文》："百同。古文百也。巛象发。"义即"首"与百字相同。是百的古文。巛像头发。

《段注》："说百上有巛之意，象发形也。"甲文、金文像人头之形。

古文页、百、首本是同一个字。李孝定《甲骨文字集释》："页象头及全身，百但象头，首象头及其上发。小异耳。"

| 甲骨文 | 周早期 | 周中期 | 春秋 | 战国 | 小篆 |

是　是

《说文》："直也。从日正。"义即正直。
由日、由正会意。

《段注》："以日为正（标准）则曰是。
从日正会意。天下之物莫正于日也。"

代词。表示近指，相当于"此""这"。
《广雅·释言》："是，此也。"

正　正　是　是　是　是

周中期　　周中期　　春秋　　战国　　战国　　小篆

彤　彤

《说文》："丹饰也。从丹，从彡。彡，其画也。"义即用红色涂饰器物。由丹、由彡会意。丹，红颜色；彡，表示涂饰色彩。

《段注》："以丹拂拭而涂之。故从丹、彡。"彡者，毛、饰、画、文也。

彤　彤　彤　彤

周晚期　　春秋　　战国　　小篆

武 武

《说文》："楚庄王曰：'夫武，定功戢兵故止戈为武。'"义即楚庄王说："武力，可以因其战功而止息战争。所以止、戈二字会意为'武'字。"

于省吾《释武》："武从戈、从止，本义为征伐示威。征伐者必有行，'止'即示也。征伐者必以武器，（戈）即武器也。"

甲骨文　　商代　　周中期　　春秋　　战国　　小篆

维（維）

《说文》："车盖维也。从纟，隹声。"义即捆系车盖的绳索。是从纟、隹声的形声字。

铭文中与"经"字连用。经是织物的纵线，维是系物的绳索。经维即经营、治理。铭文"经维四方"，义同于《诗·大雅·江汉》中的"经营四方，告成于王"。

| 周晚期 | 春秋 | 战国 | 战国 | 小篆 |

王　王

其形体初像斧钺。董莲池《说文部首形义新证》："根据林沄等学者的研究，钺作为大斧，古代既是一种兵器，同时又是用于大辟之刑的刑具。当人类处于军事民主制社会阶段，它曾被用作最高军事酋长权力的象征物……为'王'这一概念造字，当然也就没有比取象斧钺更恰切。"吴其昌《金文名象疏证兵器篇》："王字之本义斧也。"

王，像刃部朝下的无柄斧钺。斧钺即王权的象征。拥有王权者，称作"王"。

大　王　王　王　王　王

甲骨文　商代　周早期　春秋　战国　小篆

万（萬）𢆶

《说文》："虫也。从厹，象形。"义即虫名。从厹，其上象头部之形。

罗振玉《增订殷虚书契考释》："卜辞及古金文均象蝎。"

徐灏《段注笺》："万即虿字。讹从厹。因为数名所专，又加虫作虿，遂岐而为二。"

| 甲骨文 | 周早期 | 周中期 | 春秋 | 战国 | 小篆 |

廚（榭）榭

《汉语大字典》:"廚同榭。"

廚,小篆作榭。《说文》:"台有屋也。从木,射声。"

郝懿行《尔雅义疏》:"榭者,谓台上架木为屋,名之为榭。"

榭,古代指无室的厅堂。也为藏器或讲军习武的处所。

王国维《观堂集林》:"且古之宫室,未有有堂而无室者。有之,则惟习射之榭为然。"

郑珍《说文新附考》:"讲习武事以射为先……故即名其屋曰射。"

甲骨文　　周晚期　　　春秋　　　小篆

显（顯）顯

　　《说文》："头明饰也。"义即头上光鲜的首饰。林义光《文源》谓"象人面在日光下视丝之形。丝本难视，特向日下视之，乃明也"。

　　《尔雅·释诂》："光也。又见也。"

　　《玉篇》："明也，覥也，著也。"均谓"显明""光耀"之意。

周早期　　周中期　　周晚期　　战国　　小篆

晛　睍

《说文》："日见也。从日从见，见亦声。诗曰：'见晛曰消。'"义即太阳显现出来。由日、由见会意，见也表声。《诗经》说："（雪）见到太阳热气就消融了。"

李孝定《甲骨文字集释》："象人举首见日之形。"

引申为"明亮"。《玉篇·日部》："晛，明也。"

《集韵·铣韵》："晛，明皃。"

周晚期　　小篆

宣　宣

《说文》:"天子宣室也。从宀,亘声。"义即天子宽大的正室。是从宀、亘声的形声字。

徐锴《系传》引《汉书音义》:"未央(殿)前正室也。"

又布也,散也。《书·皋陶谟》:"日宣三德。"铭文中的宣榭,为周王常宣扬武威、宴飨群臣之所在。

甲骨文　　周晚期　　周晚期　　春秋　　战国　　小篆

献（獻）

《说文》："宗庙犬名羹献。犬肥者以献之。从犬，鬳声。"义即宗庙祭祀所用的狗叫作"羹献"。狗中肥大的用以作为敬献的供品。是从犬、鬳声的形声字。

徐中舒《甲骨文字典》："从犬从鬲……或从虎从鬲，皆为献之初字。"

　　甲骨文　　周早期　　周中期　　春秋　　战国　　小篆

讯（訊）　訊

《说文》："问也。从言，卂声。"义即询问。是从言、卂声的形声字。古文讯字从卤声。

卤即古文西字。西、讯上古音同属心组。西在脂部，讯在真部。脂真对转。

甲文、金文均从口，从系。吴大澂《古籀补》："古讯字从系从口，执敌而讯之也。"

甲骨文　　周中期　　周中期　　周晚期　　战国　　小篆

义（義）羲

《说文》："己之威仪也。从我、羊。"义即自己的庄严仪容举止。由我、由羊会意。

徐锴《系传》："羊者，美物也。羊，祥也。"

《段注》："言己者，以字之从我也。《毛诗》：'威义棣棣，不可选也。'传曰：'君子望之，俨然可畏，礼容俯仰，各有宜耳。'"

| 甲骨文 | 周中期 | 周晚期 | 春秋 | 战国 | 小篆 |

爰　爰

《说文》："引也。从受，从于。籀文以为车辕字。"义即援引。由受、由于会意。籀文借为车辕的辕字。

李孝定《甲骨文字集释》："（爰）字只象二人相引之形。自爰假为语词，乃复制从手之援以代爰字。"

爰，或为介词，或为连词，或为助词。表示并列关系、承接关系，或起结构作用与补充音节的作用。

铭文中表示承接关系，相当于"于是"。

甲骨文　　商代　　周早期　　战国　　战国　　小篆

　　《说文》："中央也。从大在冂之内。大，人也。……一曰：久也。"义即中央。"大"在"冂"的内中，大就是正立的人……另一义说：央是久。

　　《康熙字典》："又鲜明貌。"《诗·小雅》："白旆央央。"铭文为此义。

　　《玉篇·冂部》："央，亦位内为四方之主也。"

　　《集韵·庚韵》："央，鲜明貌。"

　　《诗·小雅·出车》："旂旐央央。"毛传："央央，鲜明也。"

甲骨文　　周晚期　　周晚期　　战国　　战国　　小篆

用　　用

《说文》："可施行也。从卜，从中，卫
宏说。"义即可以施行，可派用场。由卜、
由中会意，这是卫宏的说法。但此说未明。

杨树达《积微居小学述林·释用》：
"用者，桶之初文也。……凡可以受物之器
皆可名桶。"

桶是先民生活的常有器具，故由桶最易
联想到所用之具。

甲骨文　　周中期　　周晚期　　战国　　小篆

严（嚴）厰

《说文》："崟也。一曰地名。从厂，敢声。"义即山崖险峻的样子。另一种说法是地名。

《玉篇·厂部》："厰，山石下。"一说山石貌。《集韵·敢韵》："厰，山石皃。"

王筠《句读》："（厰崟）形容毇地之险，因目之为地名耳。"

铭文假借作猃狁之猃字。

| 甲骨文 | 周中期 | 周早期 | 战国 | 小篆 |

阳（陽）　陽

《说文》:"高、明也。从阜，易声。"义即山丘高耸；明亮。是从阜、易声的形声字。"高、明也":即高也；明也。

《释名·释山》:"丘高曰阳，丘体高近阳也。"

因水流往往形成于两山之间，故山南为阳，水南为阴；山北为阴，水北为阳。

洛阳即洛水之北。

甲骨文　　周早期　　周中期　　春秋　　战国　　小篆

　　《说文》:"手相左助也。从广工。"义
即用手相辅佐、帮助。由广和工会意。广为
手，工为工具（规、矩）。手持规矩，故能
相助。

　　《段注》:"左者，今之佐字。《说文》无
左也。广者，今之左字。"

甲骨文　　周早期　　周晚期　　春秋　　战国　　小篆

政　政

　　《说文》:"正也。从攴，从正，正亦声。"义即使其正。由攴、由正会意为"施力，使之正。正也兼表声"。

　　桂馥《义证》:"《周礼》:'司马使帅其属而掌邦政。'注云:'政者，正也。政，所以正不正者也。'"

　　正亦通"征"。朱骏声《通训定声》:"政，假借为征。"指赋税徭役或征伐。铭文中，"政"义为征伐。

政　政　政　政　政

周中期　周晚期　　春秋　　战国　　小篆

折　折

《说文》："断也。从斤断草，谭长说。
折，籀文折从草在仌中，仌寒，故折。折，
篆文折从手。"义即断。以斤（斧）断草会
意，这是谭长的说法。籀文由草在仌（冰）
中会意，仌寒冷，所以草被冻断了。篆文
折，从手。

甲骨文　周早期　周中期　周晚期　战国　小篆

壮　壮

　　《说文》："大也。从士，爿声。"义即硕大。是从士、爿声的形声字。

　　徐锴《系传》："爿则牀字之省。"

　　爿，于形声字中均作声符，如牀、壮、状、戕、牆等字中，均有声符"爿"。

| 周晚期 | 战国 | 战国 | 战国 | 小篆 |

执（執） 𡙇

《说文》："捕罪人也。从丮，从幸，幸
亦声。"义即拘捕犯人。由丮由幸会意，幸
亦表声。

丮，像人手有所握持。徐锴《系传》：
"丮音掬，持也。"

甲文、金文形体，像人双手被枷、被铐
之形。

李孝定《甲骨文字集释》："象一人两手
加梏之形。"

| 甲骨文 | 周早期 | 周中期 | 春秋 | 战国 | 小篆 |

牫

乍　乍

《说文》："止也。一曰：'亡也。'从亡，从一。"义即制止。另一义说，是逃亡。由亡、由一会意。

《段注》："有人逃亡而'一'止之，其言曰乍。亡与止亡者皆必在仓猝，故引申为仓猝之称。"

乍，常借作"作"。本义为"起立"，引申为"制作"。

铭文中"乍"即"作"，义为"制作"。

乍　屮　止　止　出　乍

甲骨文　　商代　　周早期　　春秋　　战国　　小篆

隹十又二年正月初吉丁亥虢季

子白乍宝盘不显子白甹武于

之阳折首五百执讯五十是以先行

赳赳子白献聝于王王孔加子白义

王各周庙宣廨爰卿王曰白父

賜用弓彤矢其央賜用戉用政

孌方子子孙孙万年无彊

图书在版编目（CIP）数据

《虢季子白盘》习法举要 / 林子序著. — 修订本. — 上海：
上海书店出版社, 2023.8
（篆书习法举要）
ISBN 978-7-5458-2304-2

Ⅰ. ①虢… Ⅱ. ①林… Ⅲ. ①大篆–书法Ⅳ. ①J292.113.1

中国国家版本馆CIP数据核字(2023)第131022号

责任编辑 何人越
封面设计 汪　昊
封底篆刻 徐谷甫

《虢季子白盘》习法举要（修订本）

林子序 著

出　　版 上海书店出版社
　　　　　（201101 上海市闵行区号景路159弄C座）
发　　行 上海人民出版社发行中心
印　　刷 上海丽佳制版印刷有限公司
开　　本 889×1194　1/16
印　　张 8
版　　次 2023年8月第1版
印　　次 2023年8月第1次印刷
ISBN 978-7-5458-2304-2/J.543
定　　价 58.00元